Photograms
poetry and reality

Catalan/Spanish/English version

Judit Onsès
2012

Pensant l'infinit sabent-se part
imprescindible d'un tot
en constant canvi

Pensando el infinito sabiéndose
parte imprescindible de un todo
en constante cambio

*Thinking the infinite, knowing
oneself to be an essential part
of a constantly changing whole*

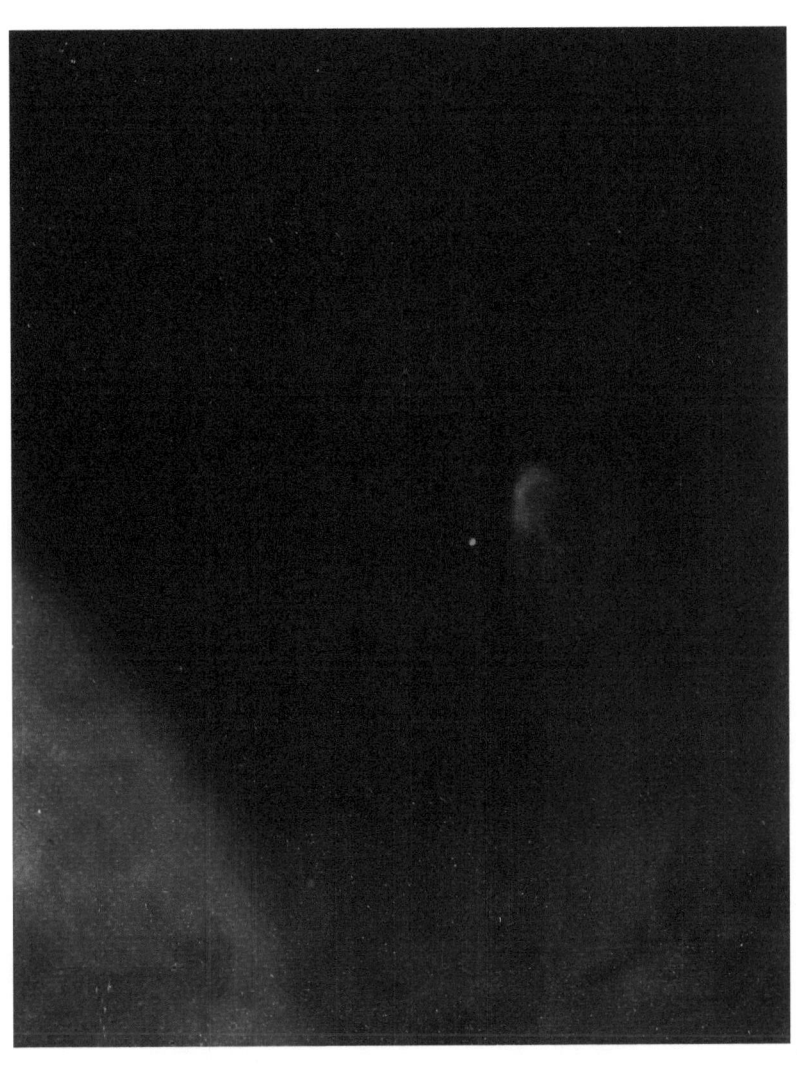

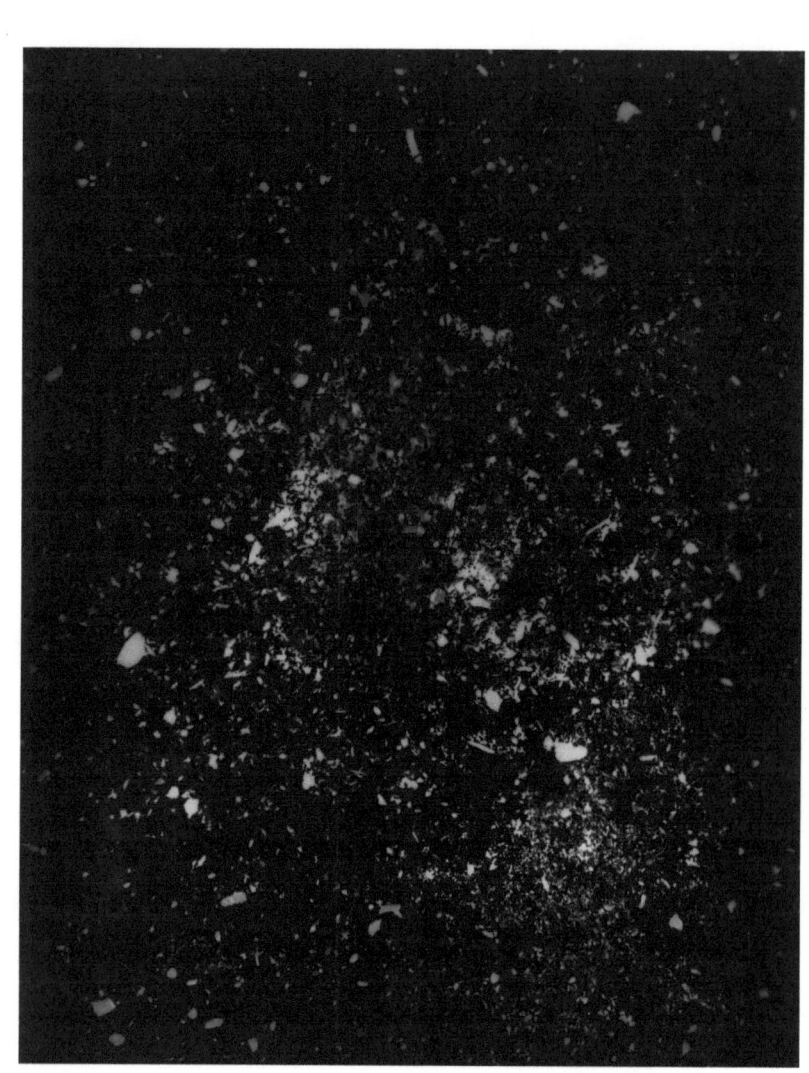

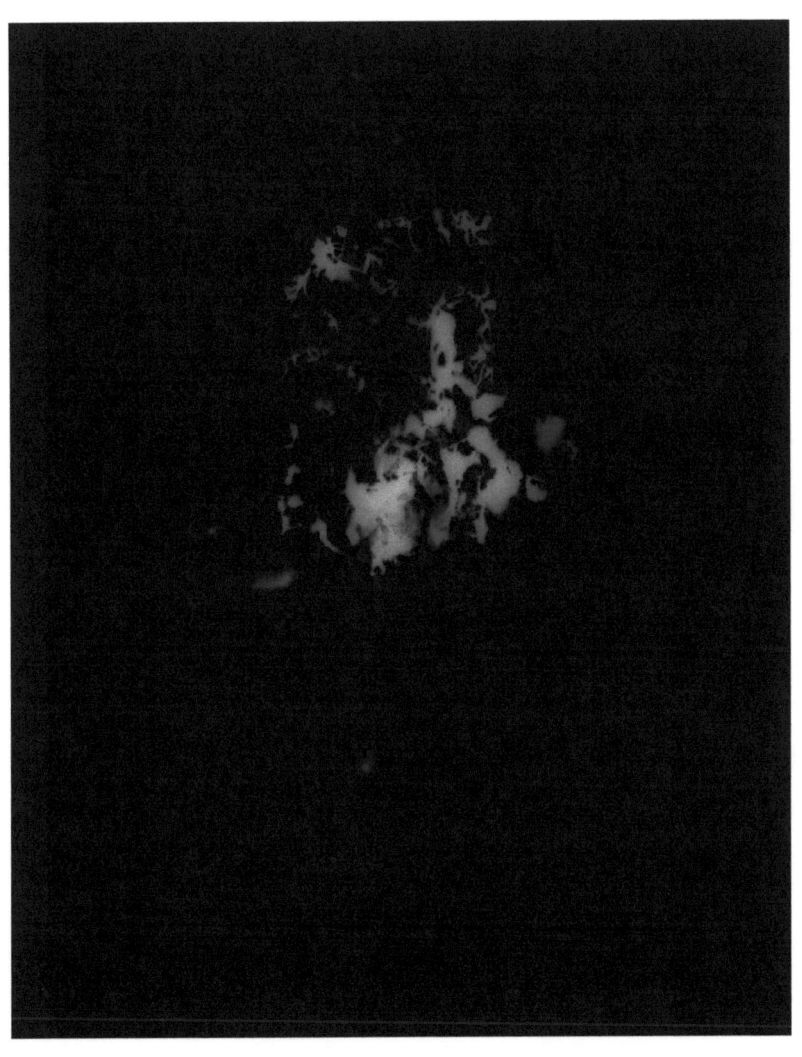

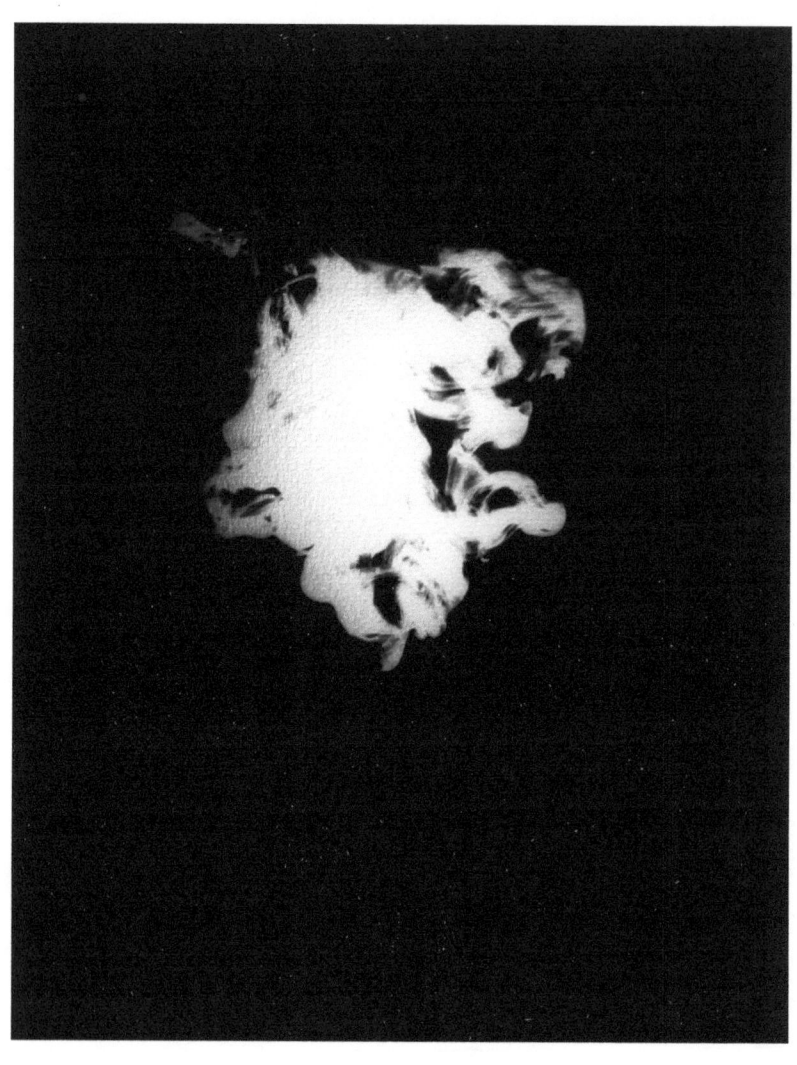

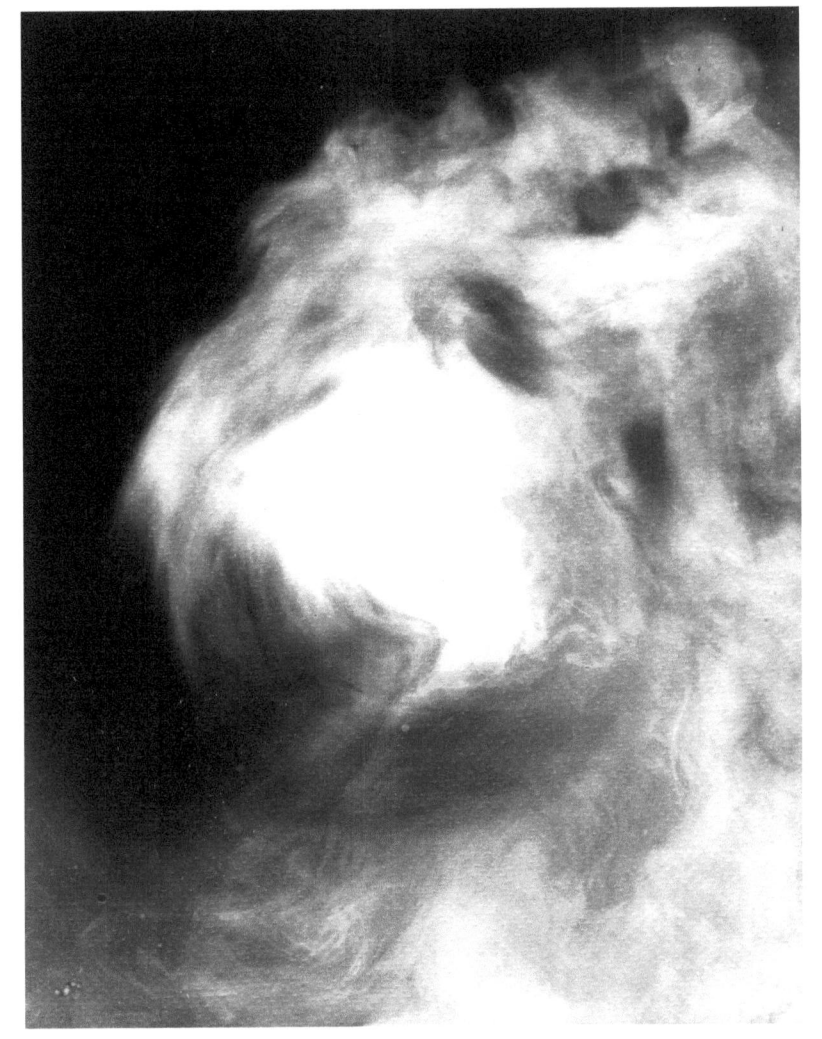

**Qüestionant la suposada
soledat que ens acompanya**

Cuestionando la supuesta
soledad que nos acompaña

*Questioning the supposed
loneliness that accompanies us*

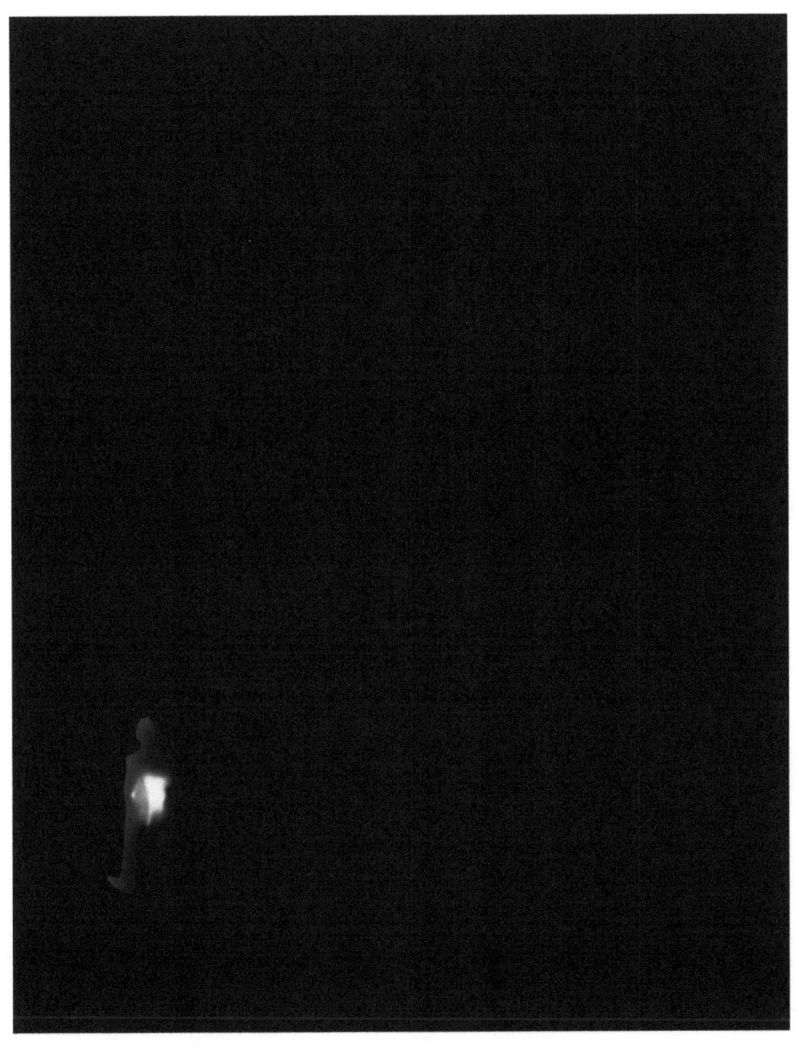

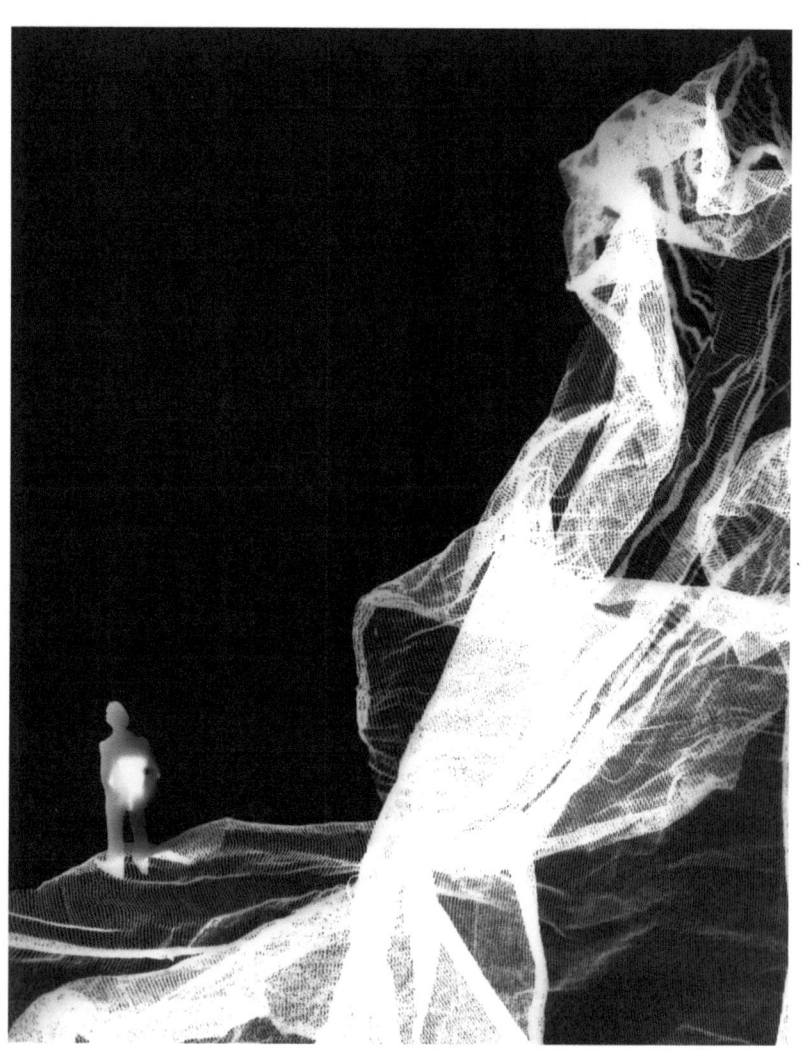

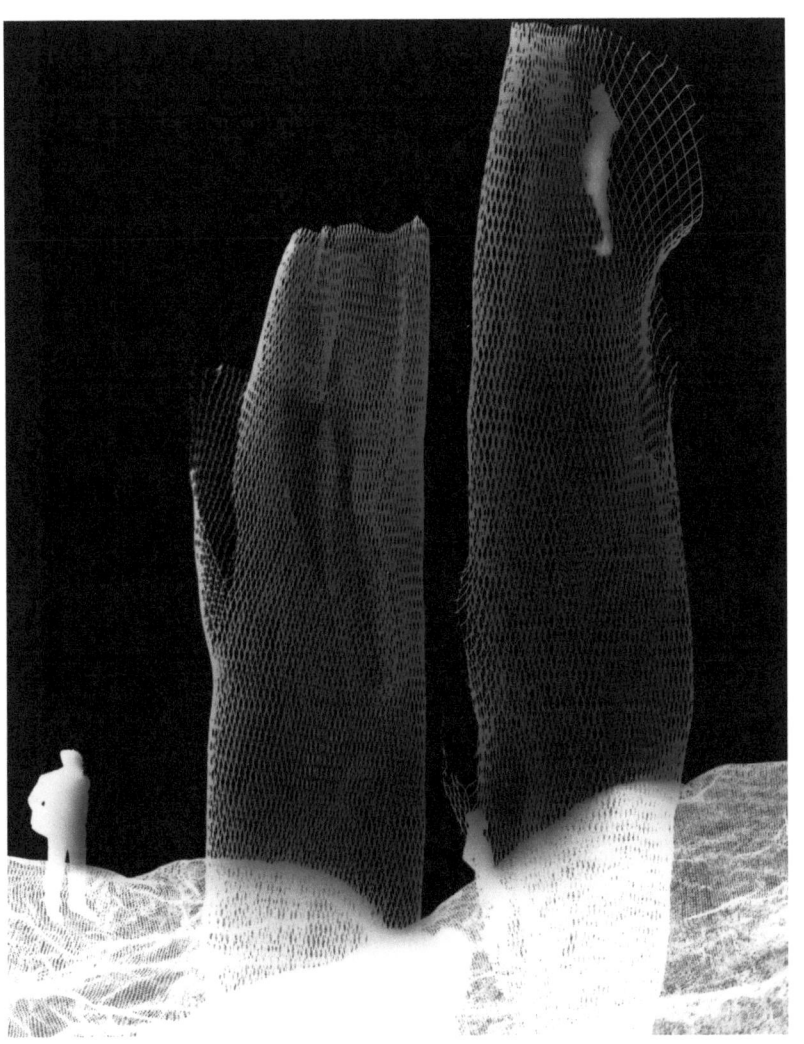

Pluja de nit escombrant somnis i desitjos perquè
l'endemà en poguem fabricar de nous

Lluvia de noche barriendo sueños y deseos
para que mañana podamos fabricar unos nuevos

*Night rain sweeping dreams and desires
so the next day we can build new ones*

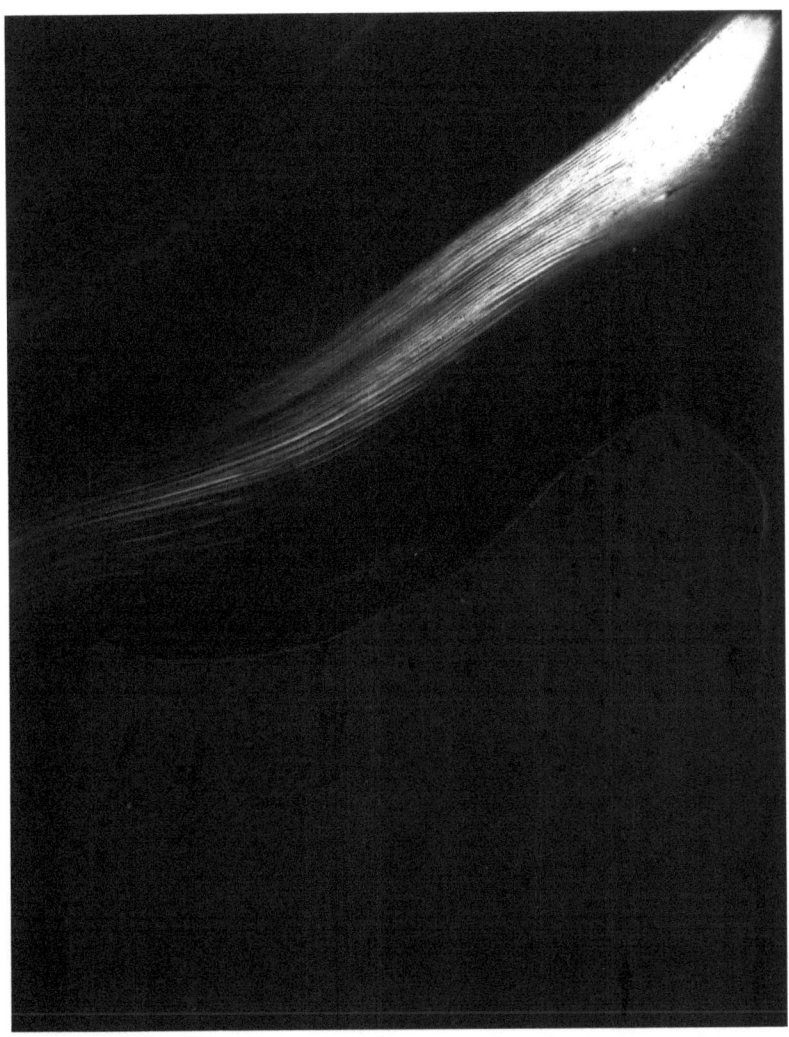

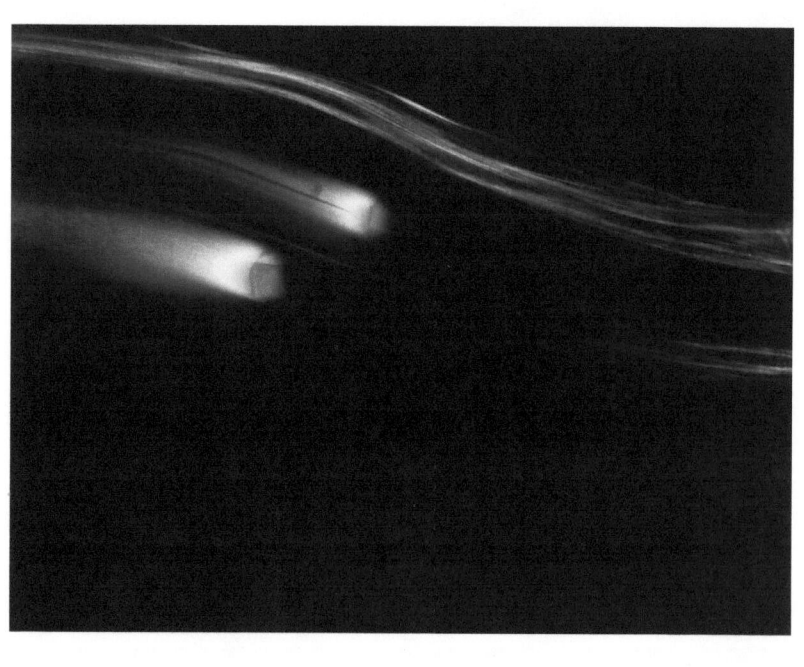

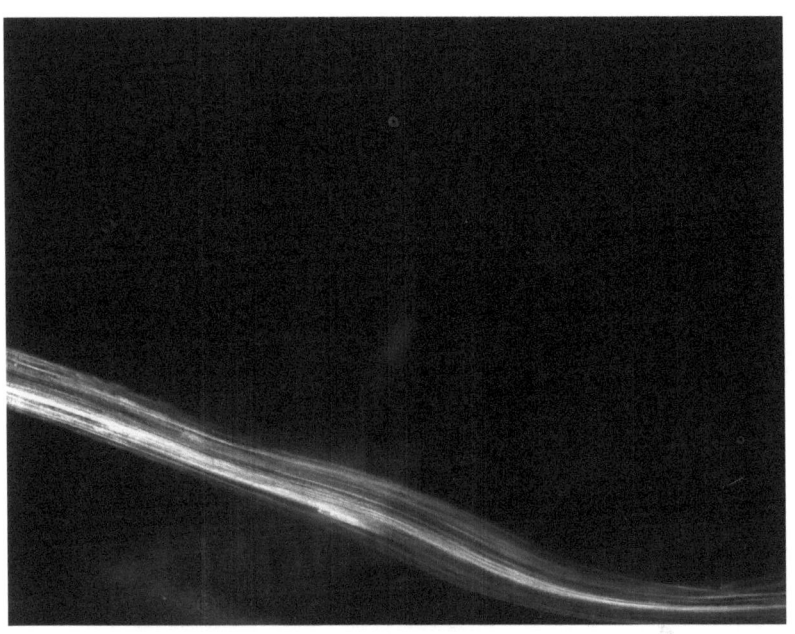

Del magma de confusió n'ha eixit un ble daurat; no tem ni a la foscor ni a la incertesa. Només cerca llibertat

Del magma de confusión despunta un hilo dorado; no teme a la oscuridad ni a la incertidumbre. Sólo busca libertad

From the magma of confusion a golden thread arises; it fears neither darkness nor uncertainty. Only searching for liberty

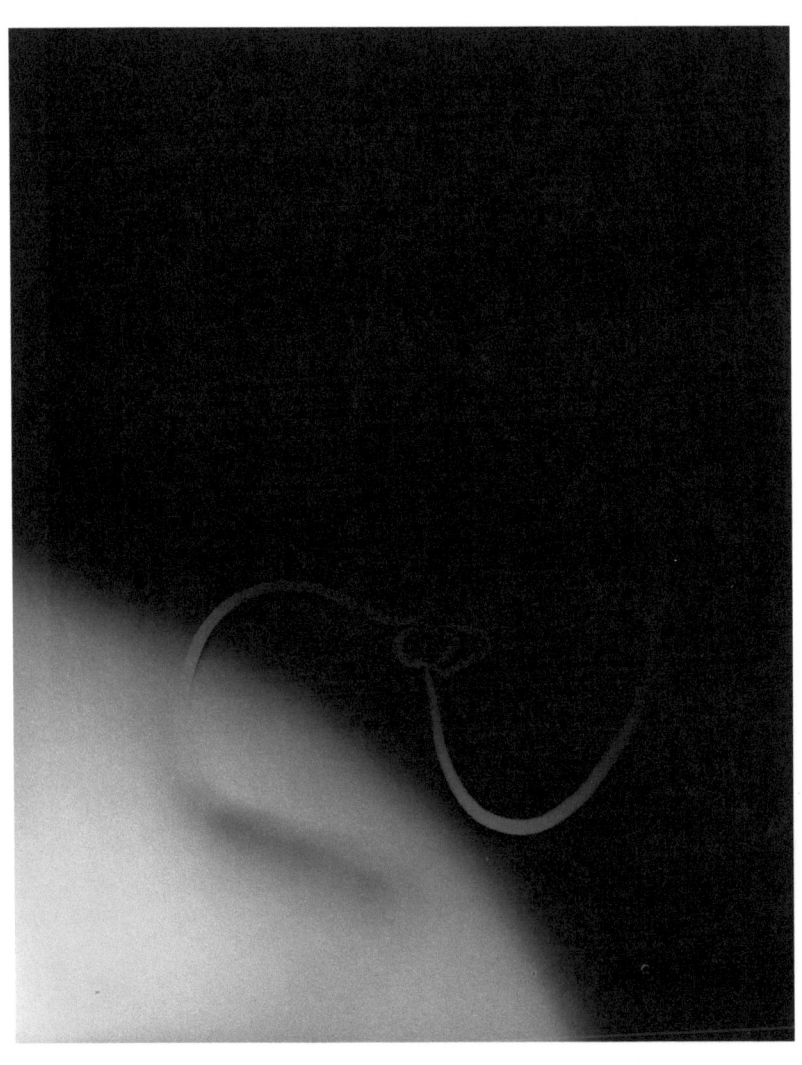

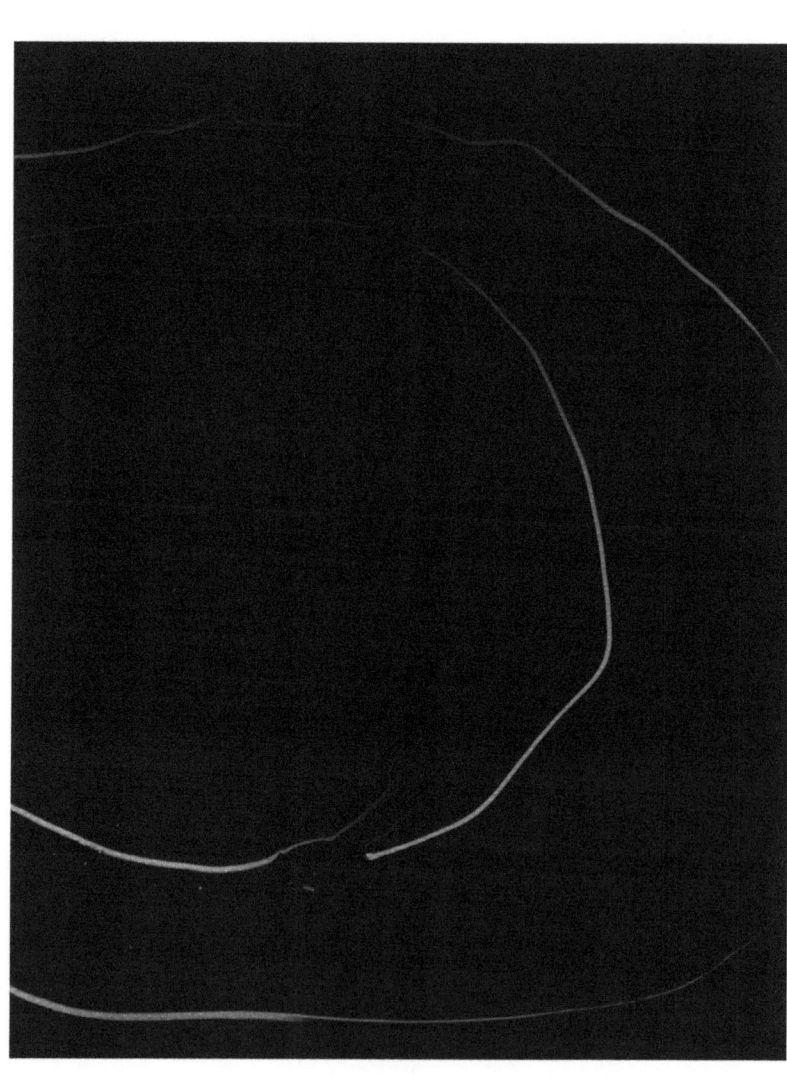

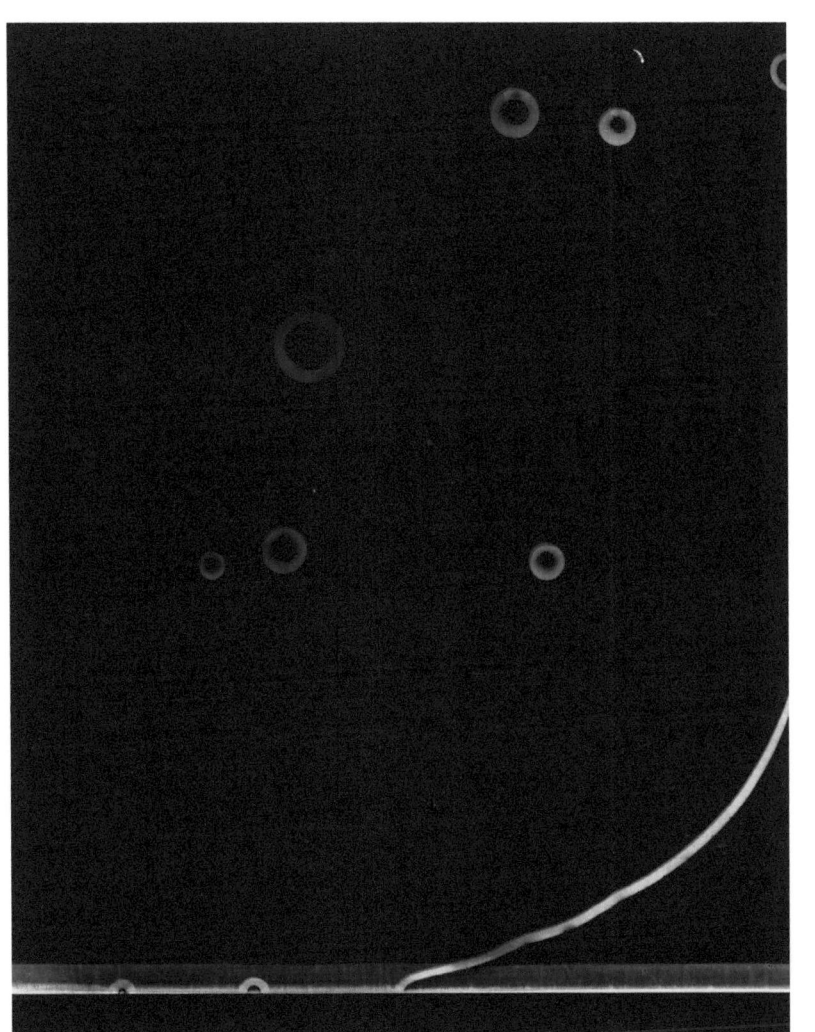

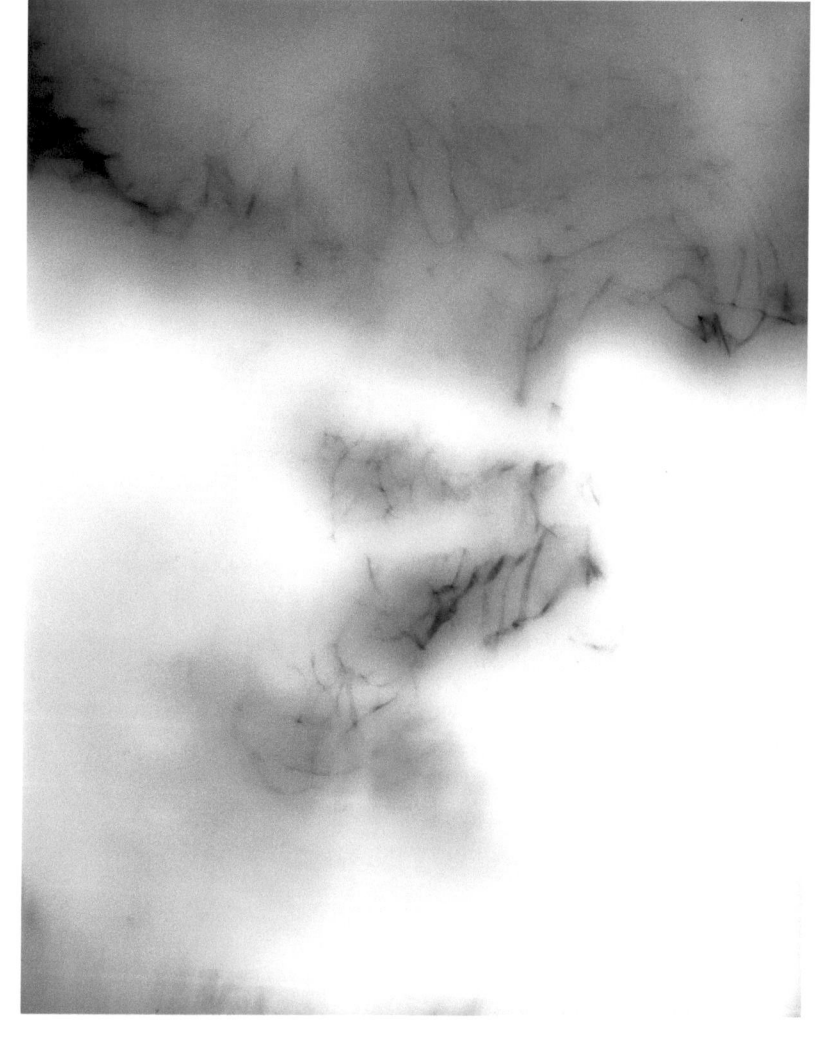

Cercant contraris que són simetries
Buscando contrarios que son simetrías
Looking for opposites which are symmetries

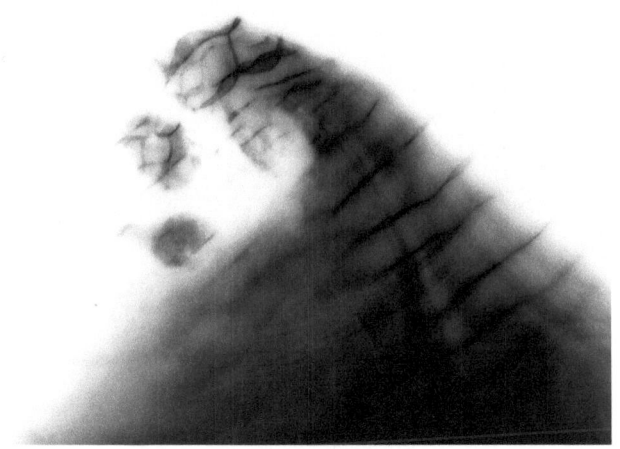

Quan la mar és calma, la nit estén llur llençol
negre, aquell que fa que tot sigui possible

Cuando el mar está calmado, la noche tiende su
sábana negra, aquella en la que todo es posible

*When the sea is calm, the night extends its black
blanket, that which makes everything possible*

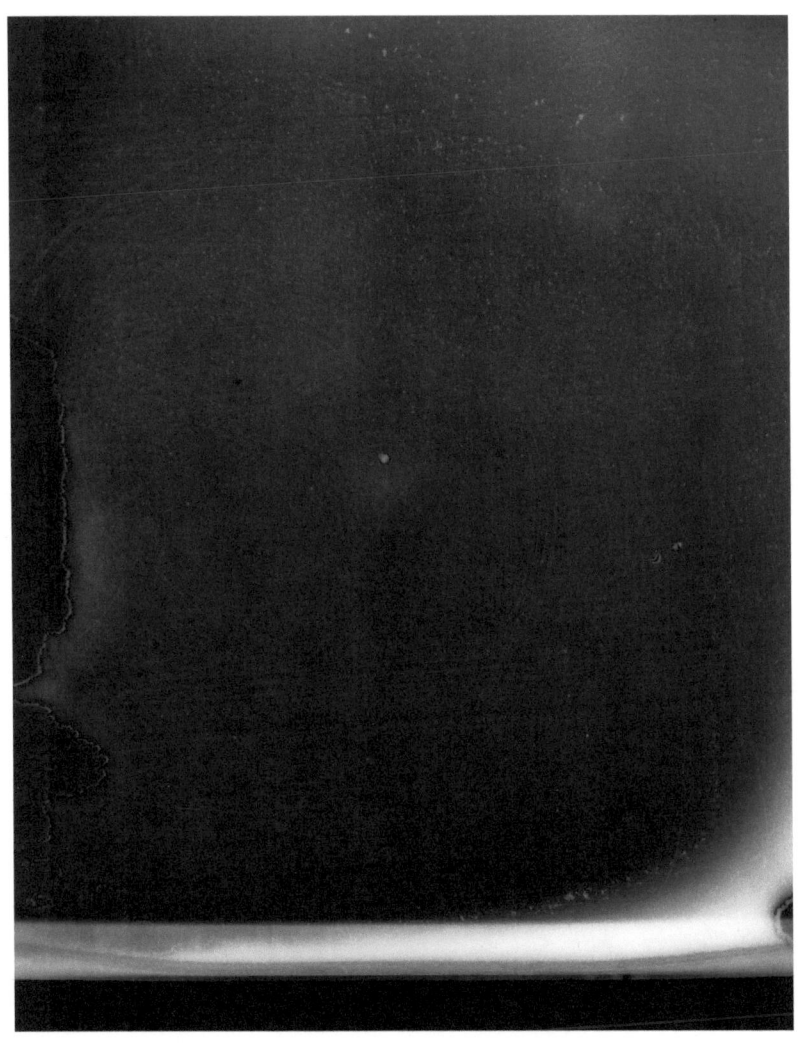

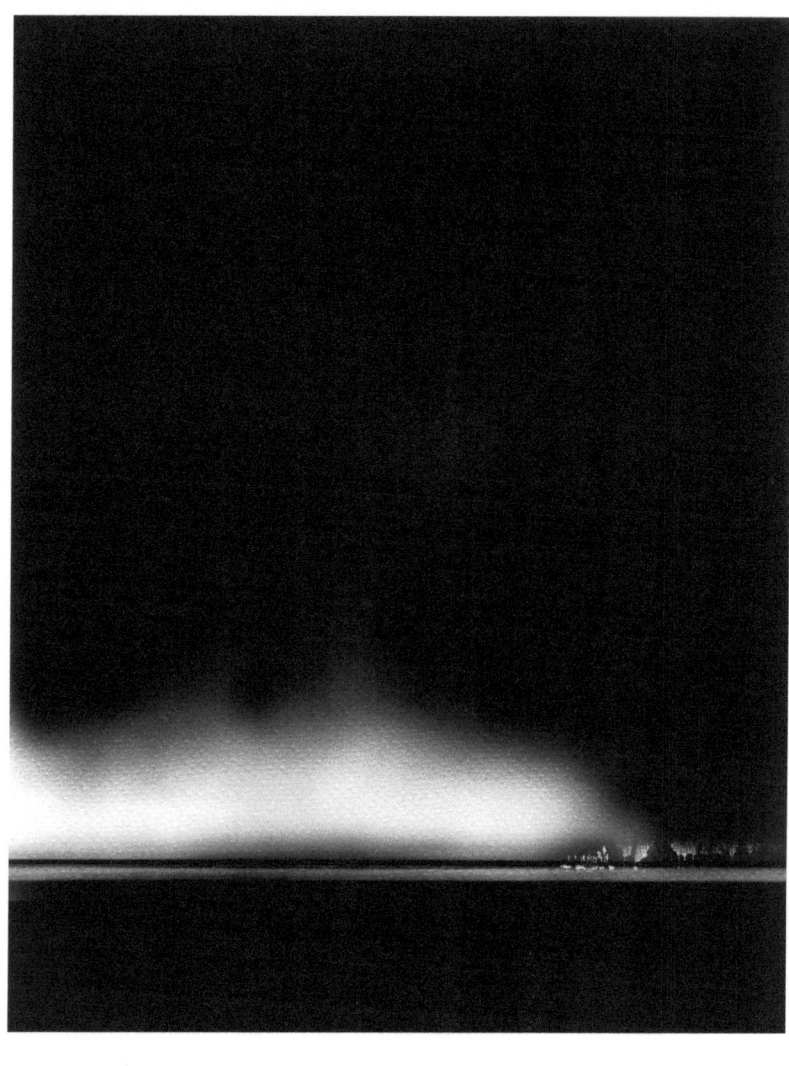

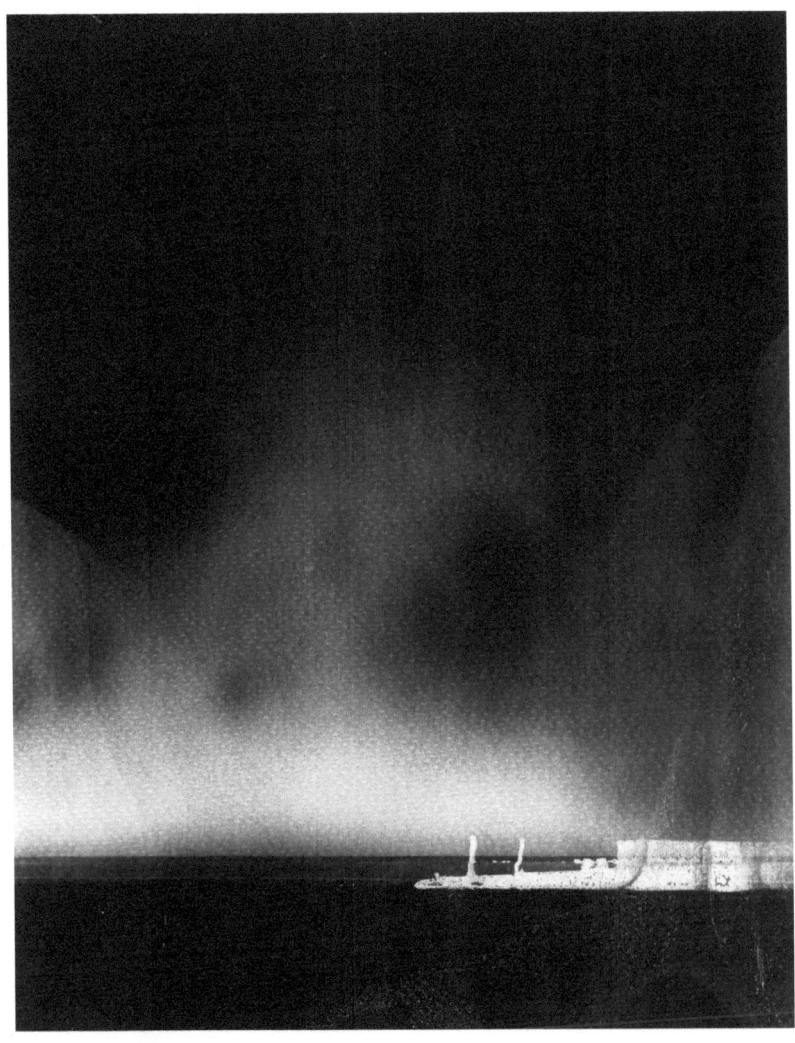

Encaixonant partícules de caos
Encajando partículas de caos
Encasing the particles of chaos

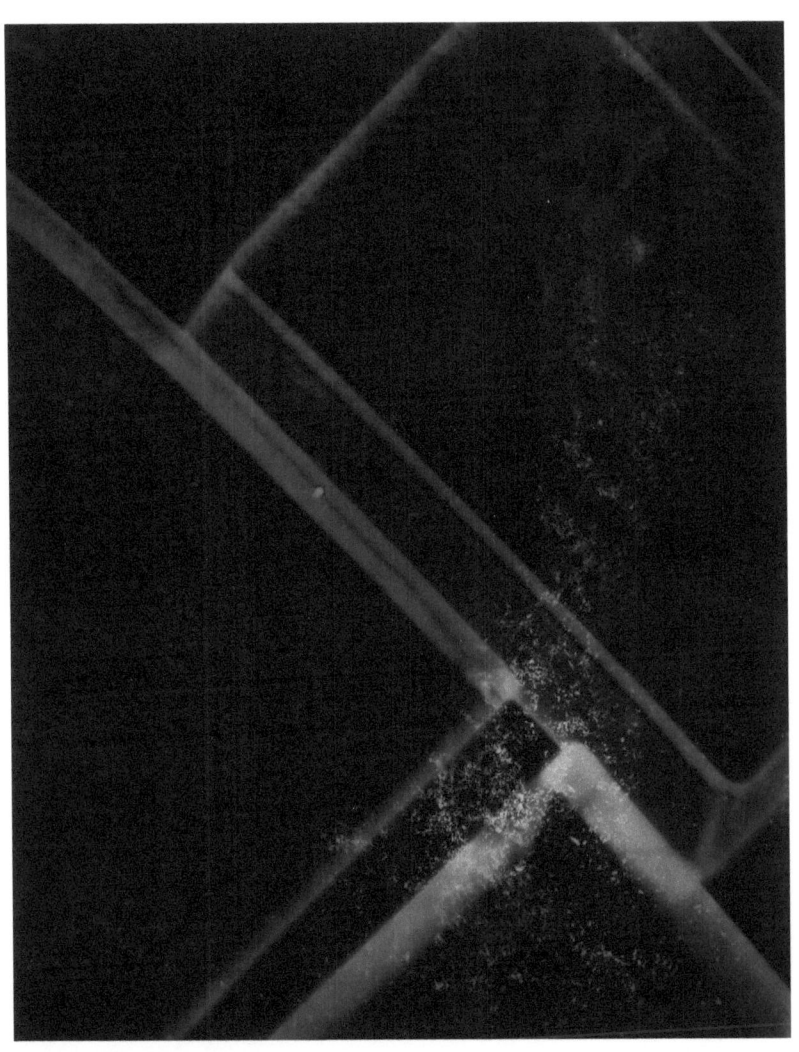

Liquant identitats
Licuando identidades
Liquefying identities

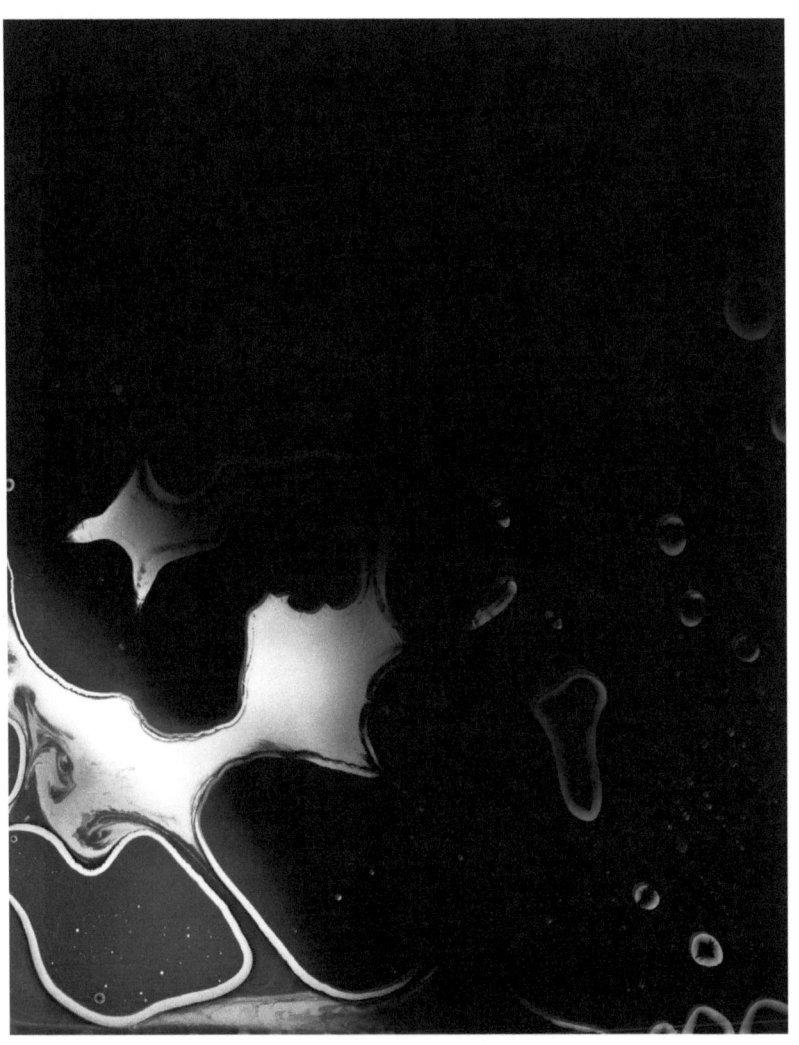

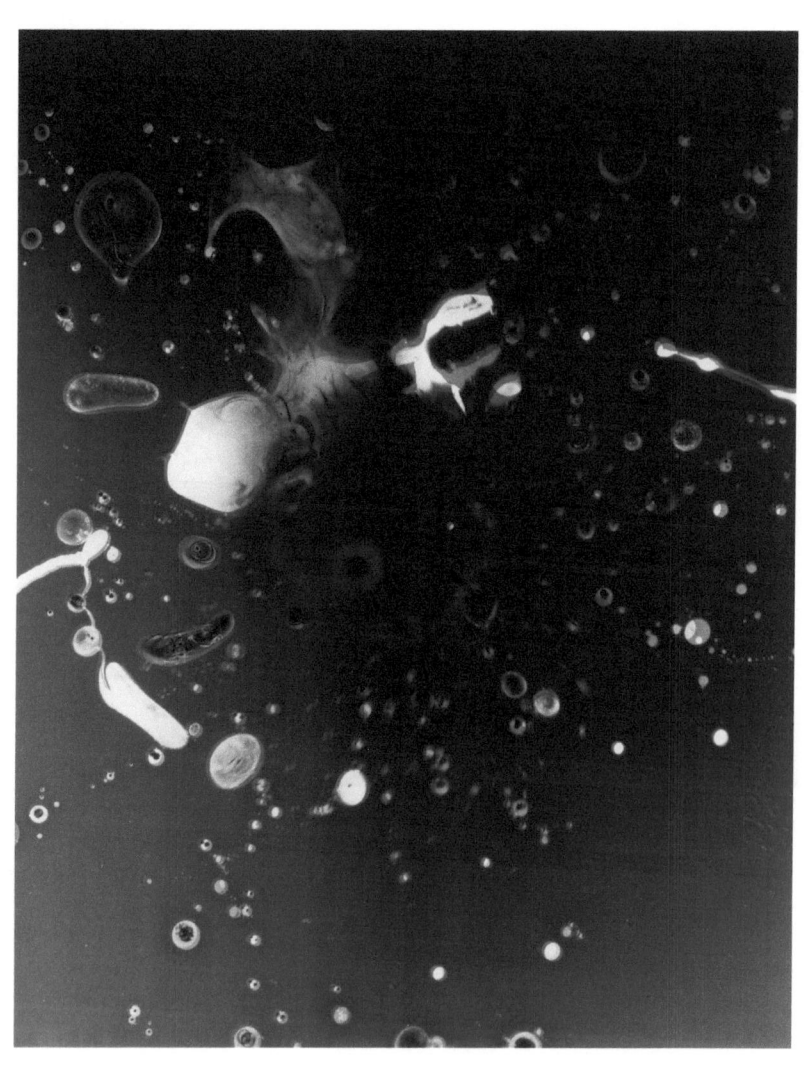

**Lluernes jugant a ser univers
sota un cel de bosc**

Luciérnagas jugando a ser universo
bajo un cielo de bosque

*Fireflies playing at being the
universe under a sky of trees*

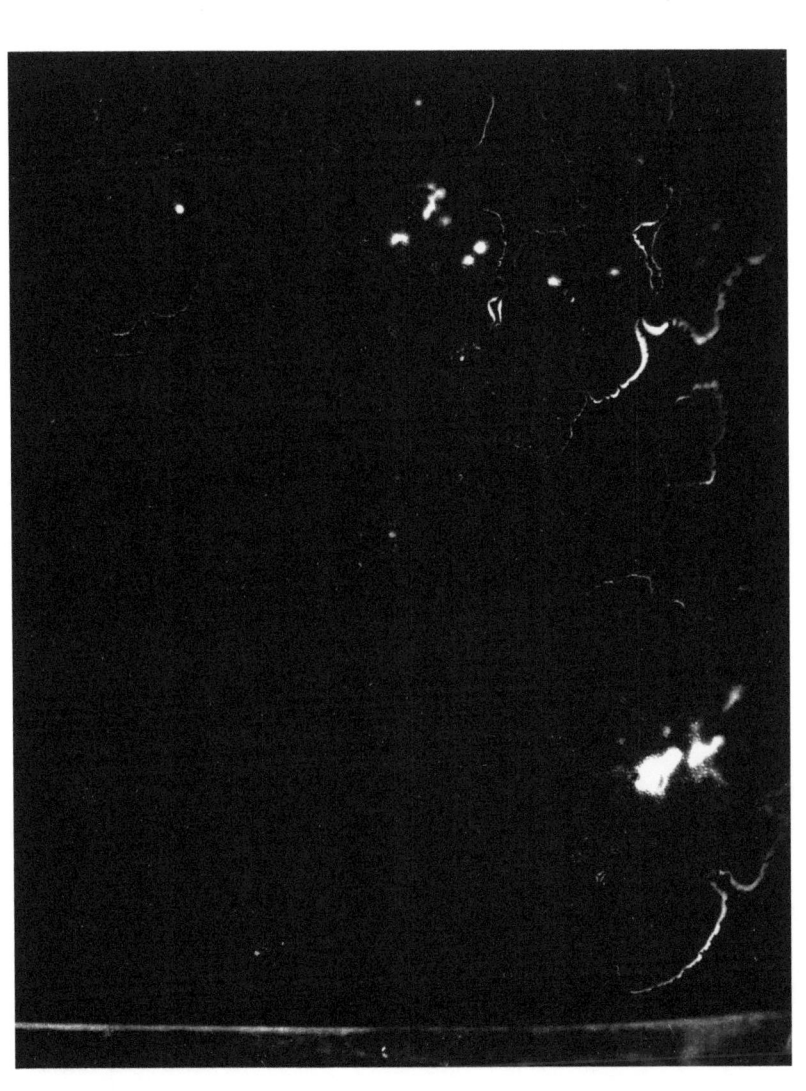

Mirant a través de la fràgil bombolla de la vida

Mirando a través de la frágil burbuja de la vida

Looking through the fragile bubble of life

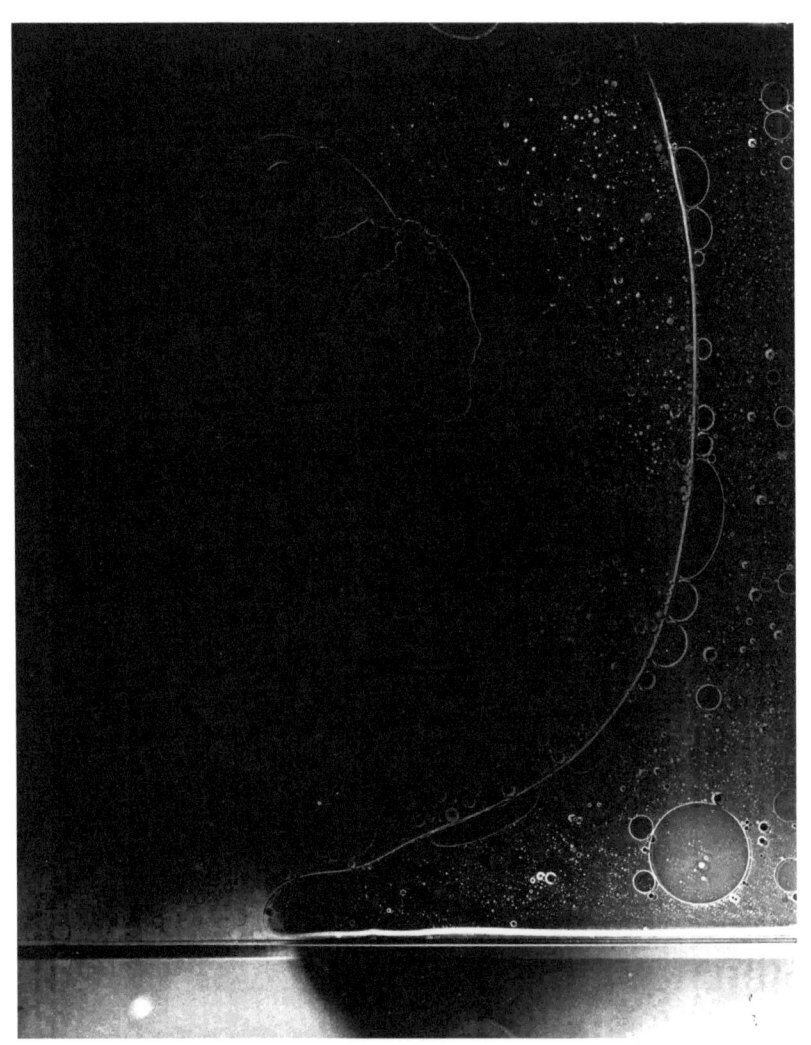

Vivint a diferents profunditats
Viviendo a diferentes profundidades
Living at different depths

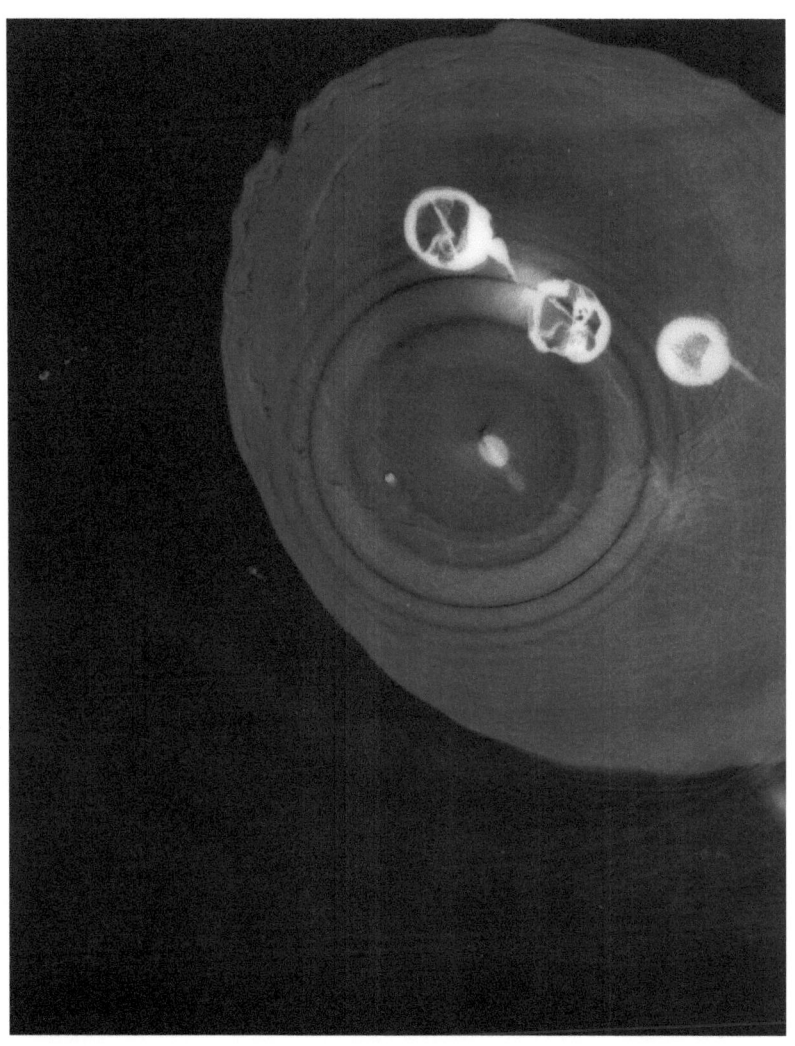

Un salt al buit, mai està buit
Un salto al vacío, nunca está vacío
A leap into the void is never empty

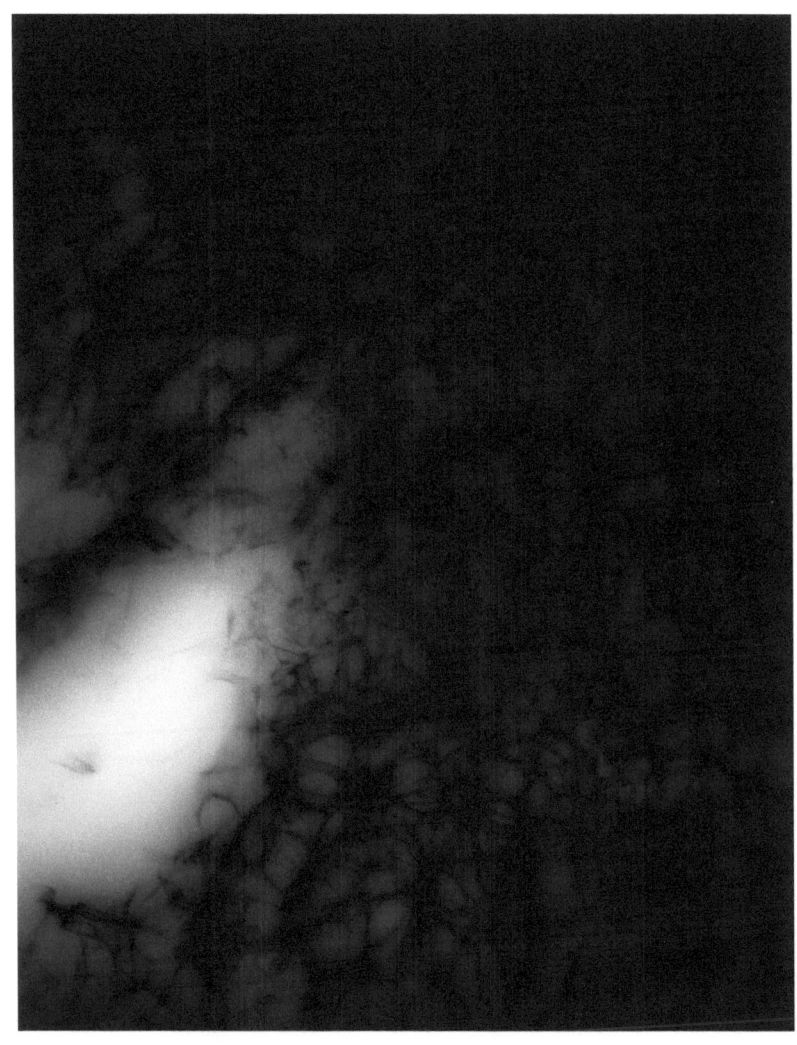

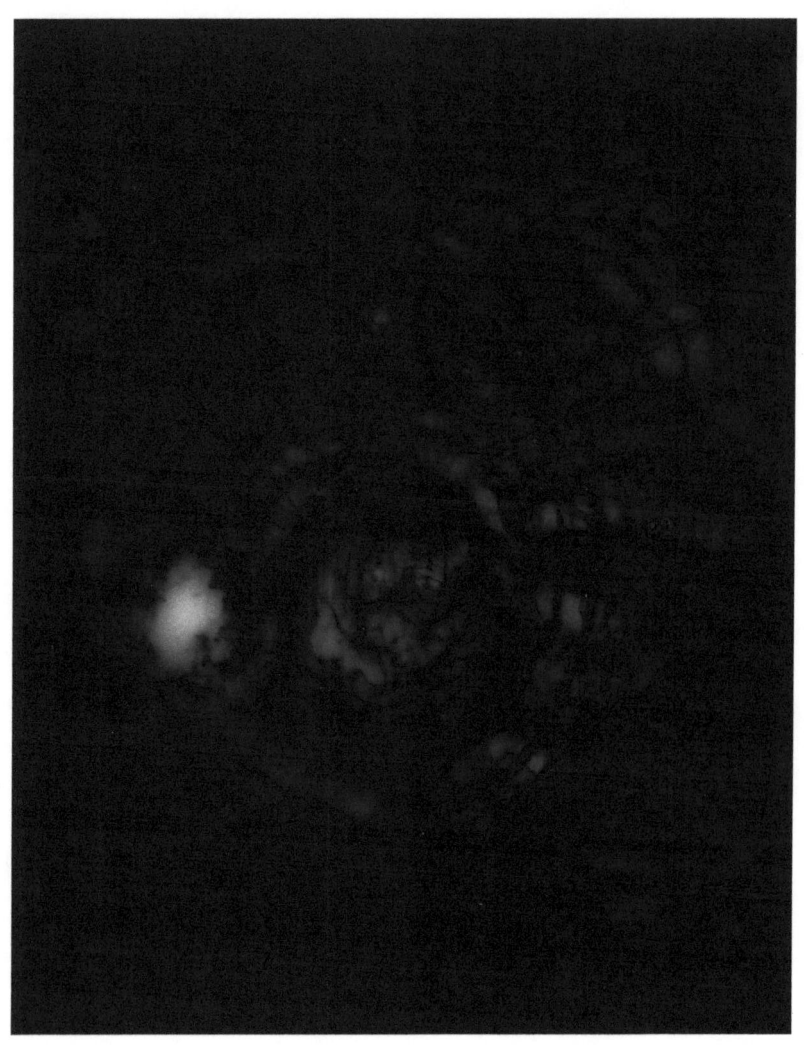

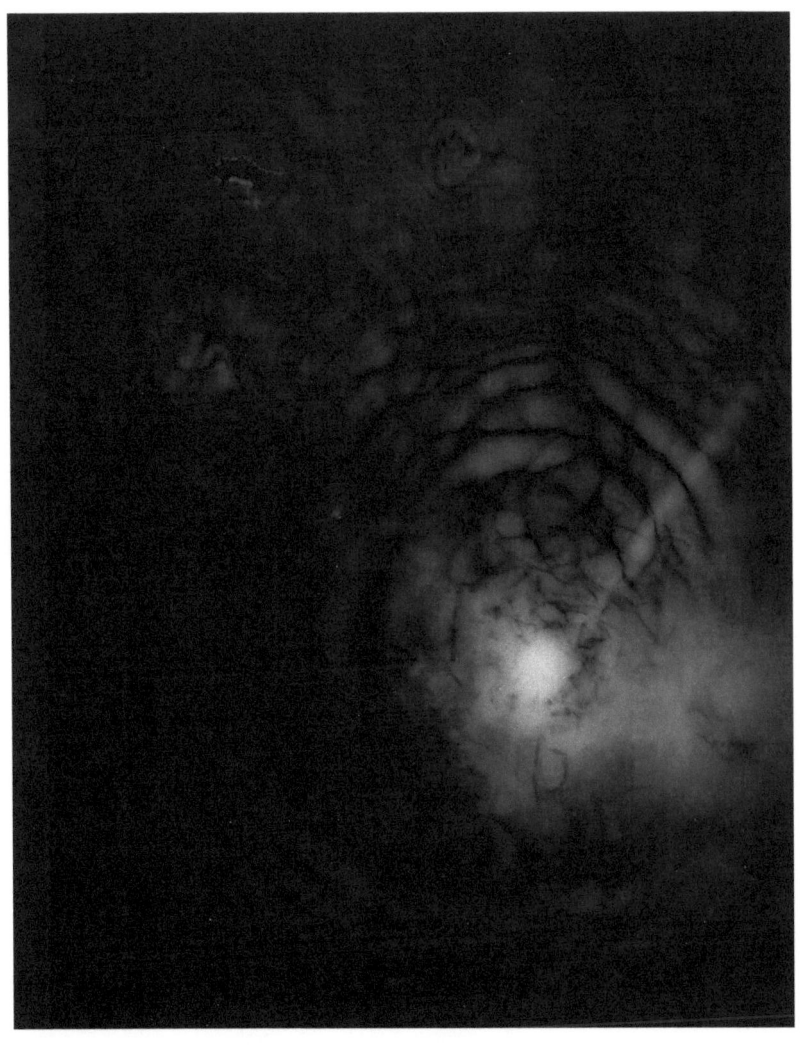

Núvol sobre llenç fotogràfic
Nube sobre lienzo fotográfico
Cloud on photographic canvas

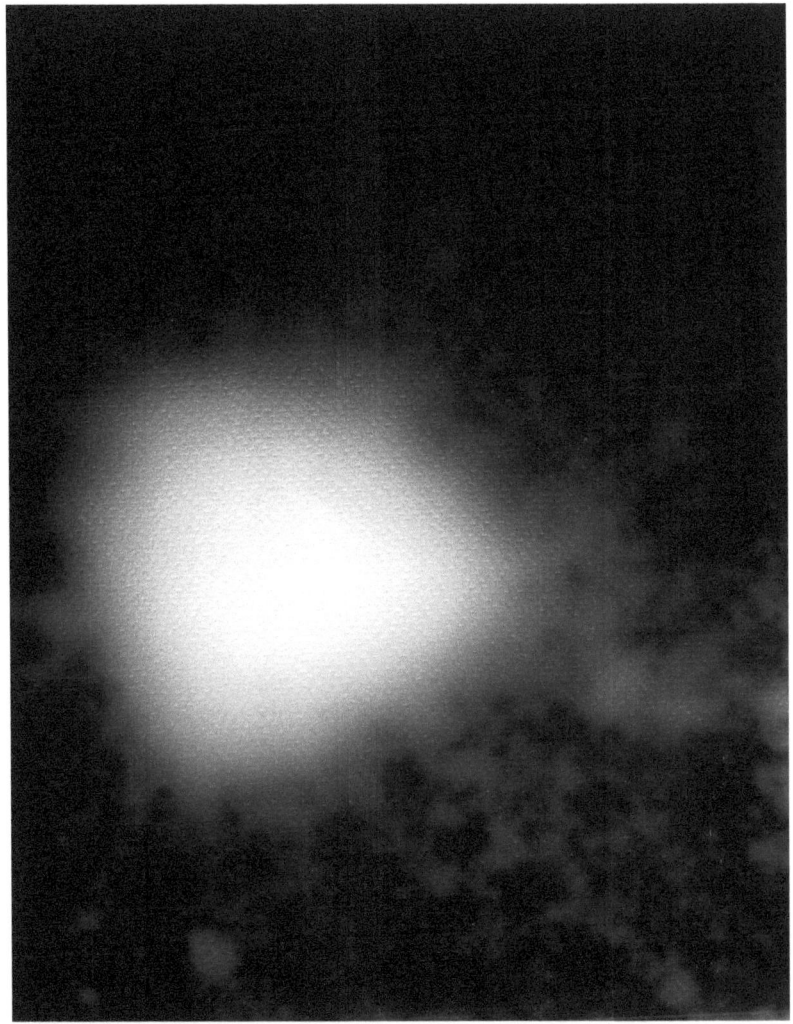

La serp del riu
La serpiente del río
The river serpent

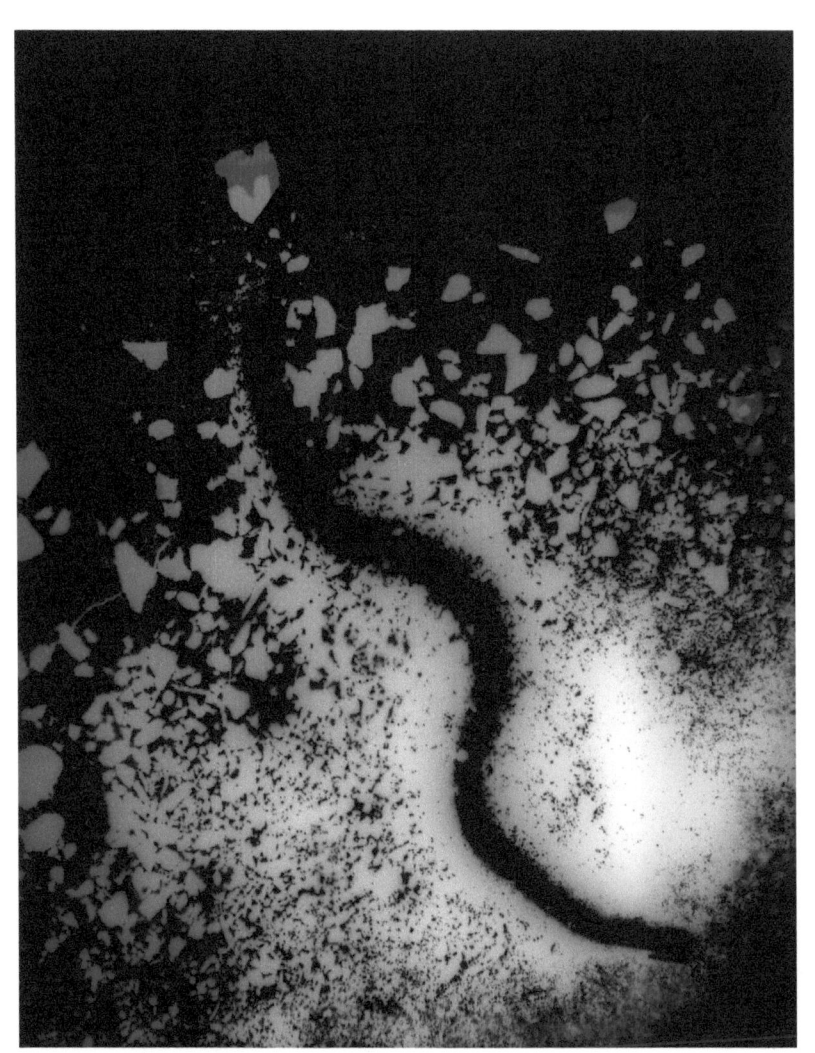

L'explosió dels pètals de fusta
La explosión de los pétalos de madera
The wooden petals explosion

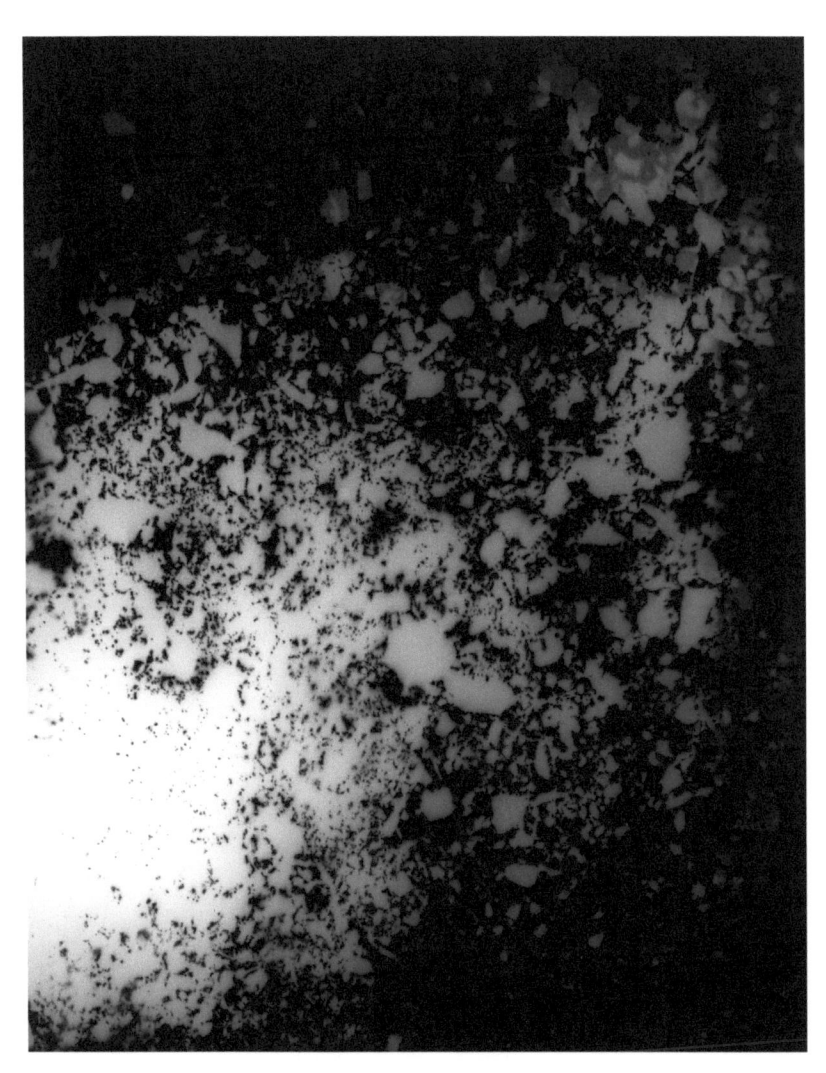

Agraïments / Agradecimientos / *Thanks to*:

Israel Ariño
Ramon Casanova
Carina Garrido
Sandy Lewis
Jose Molina
Carmela Santonastaso
Irene Zambrano

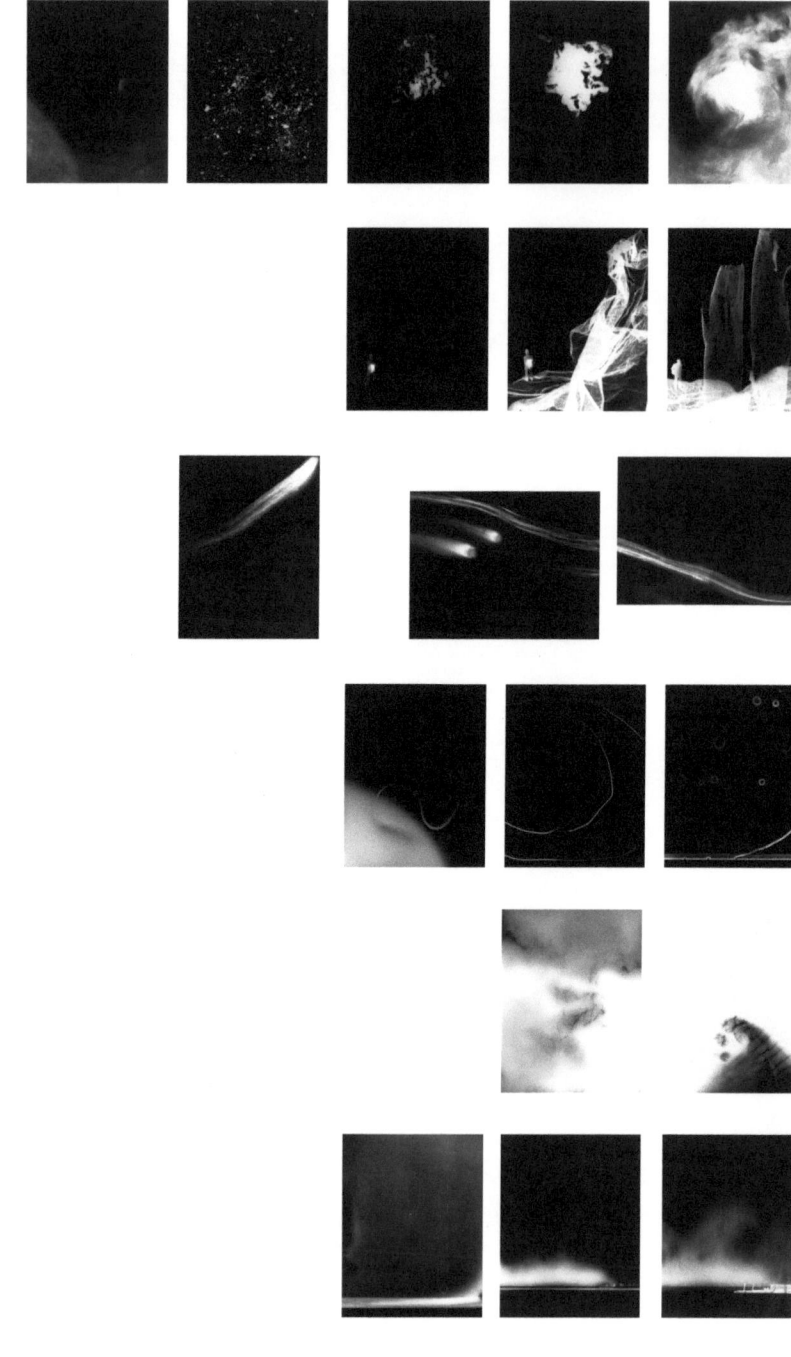

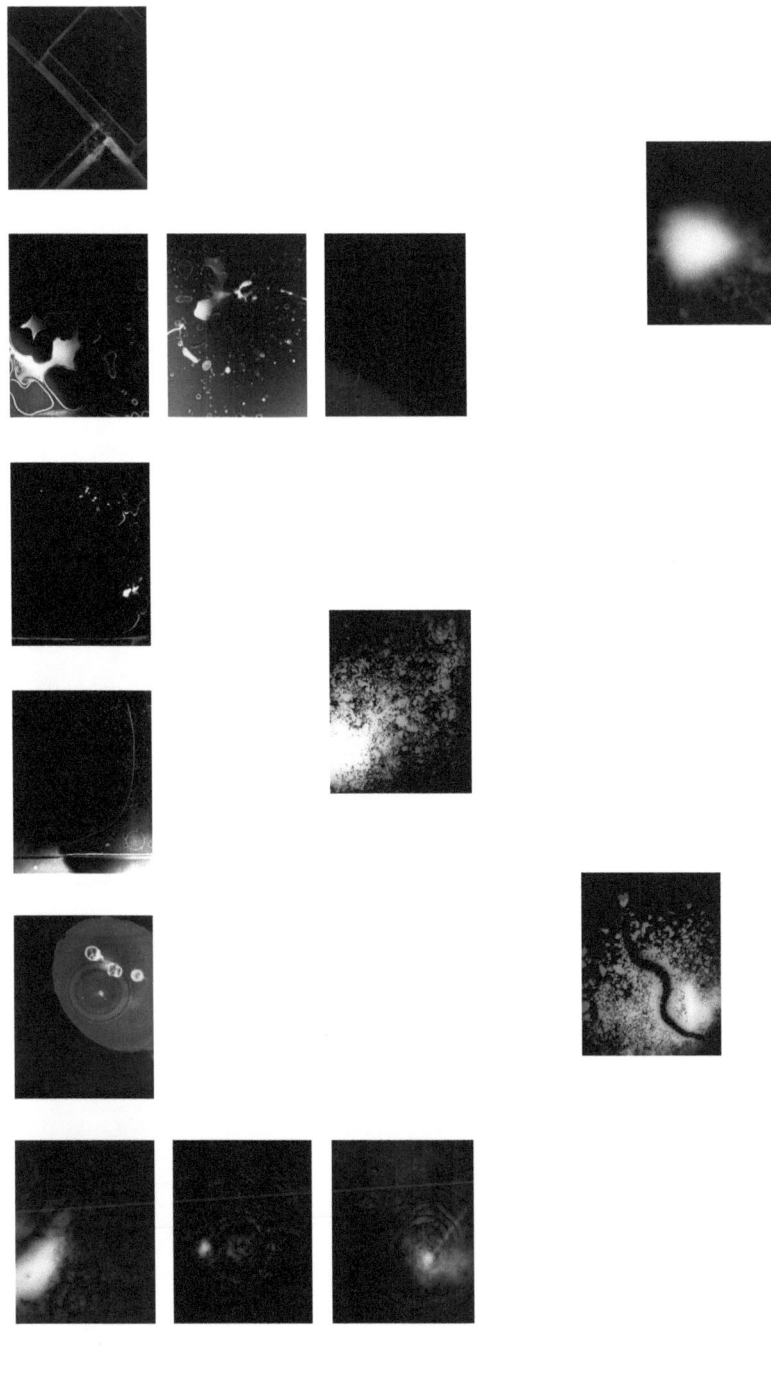

www.ingramcontent.com/pod-product-compliance
Lightning Source LLC
Chambersburg PA
CBHW041109180526
45172CB00001B/170